ENTRETIENS
SUR L'ÉTAT
DE
LA MUSIQUE GRECQUE.

A

ENTRETIENS
SUR L'ÉTAT
DE
LA MUSIQUE GRECQUE,

vers le milieu du quatrieme siecle,

avant l'Ere vulgaire,

par M. l'Abbé Barthélemy.

A AMSTERDAM,

Et se trouve

A PARIS,

Chez les Freres DE BURE, Libraires, quai des Grands Augustins,

M. DCC. LXXVII.

25243

AVERTISSEMENT.

Je suppose qu'un étranger, qui se trouvoit à Athenes vers l'an 360 avant J. C., rend compte dans ce petit Ouvrage de deux entretiens qu'il avoit eus sur la musique avec un Disciple de Platon.

Plusieurs raisons m'ont engagé à choisir cette époque. Les Athéniens n'avoient jamais été si éclairés : il s'opéroit une révolution éclatante dans la musique : Platon, Aristote, Aristoxene, vivoient dans ce siecle. Les deux premiers ont parlé de l'art, en Philosophes ; le troisieme en a donné la théorie.

Mes recherches m'ont pénétré d'une nouvelle estime pour celles de M. Burette. Cependant je ne me suis jamais décidé pour ou contre son opinion, sans l'avoir auparavant examinée. On peut lui reprocher, ainsi qu'à la plû-

part des Auteurs qui ont traité du fyſ-tême muſical des Anciens, de n'avoir pas aſſez diſtingué les temps & les lieux.

Je renvoie à l'excellent Mémoire de M. l'Abbé Rouſſier ceux qui voudront connoître le principe de ce fyſtême, & au Dialogue de M. l'Abbé de Châteauneuf ceux qui préferent les agrémens du ſtyle à l'exactitude des faits.

On verra dans le premier de ces entretiens, que la muſique des Grecs ne reſſembloit guere à la nôtre; & dans le ſecond, que nos diſputes ſur la muſique reſſemblent fort à celles des Grecs.

ENTRETIENS
SUR L'ÉTAT
DE LA MUSIQUE GRECQUE.

ATHENES, où j'arrivai dans la premiere année de la 105^e olympiade, devoit être le terme de mes voyages. Des rues sans alignement, des maisons petites & sans apparence [1], quelques-unes plus considérables, ensévelies au fond d'une cour, ou plutôt d'une avenue longue & étroite [2],

(1) Dicæarch. pag. 8. apud Geogr. min.
(2) Eustath. in Iliad. VIII. v. 435. Didym. ibid. Vitruv. lib. VI. cap. 10.

c'est tout ce qui s'offrit d'abord à mes yeux ; & dans mon étonnement je cherchois au milieu d'Athenes cette ville si célebre dans l'univers [1]. Mais je la reconnus bientôt à la magnificence qui brille dans les édifices publics, à ces temples, ces portiques, & tant d'autres monuments que les arts se sont disputé la gloire d'embellir.

Je logeai chez un Sénateur de l'Aréopage, nommé Apollodore, dont la famille étoit depuis long-temps unie à la mienne par les liens de l'hospitalité. Je trouvai auprès de lui tous les secours & tous les agréments que je pouvois attendre de son crédit & de son amitié.

Parmi les Instituteurs auxquels on

(1) Dicæarch. ibid.

confie la Jeuneſſe d'Athenes, il n'eſt pas rare de rencontrer des hommes d'un mérite diſtingué. Tel fut autrefois Damon, qui donna des leçons de muſique à Socrates [1], & de politique à Périclès [2]. Tel étoit de mon temps Philotime, qui s'étoit chargé d'achever l'éducation de Lyſis fils d'Apollodore. Philotime avoit pendant long-temps fréquenté l'école de Platon, & joignoit à une profonde connoiſſance des arts, les lumieres d'une ſaine philoſophie.

J'allai le voir un jour dans une jolie maiſon qu'il avoit hors des murs de la ville, à quelques ſtades de la porte Diocharis [3]. La ſituation en étoit dé-

(1) Plat. de Rep. lib. III. tom. 2. p. 400.
(2) Id. in Alcib. tom. 2. pag. 118. Plut. in Per. tom. 1. pag. 154.
(3) Plat. in Lyſ. tom. 2. pag. 203. Strab. lib. IX. pag. 397.

licieuſe; de toutes parts la vue ſe repoſoit ſur des tableaux riches & variés. Ce ſuperbe bâtiment que vous avez à votre gauche, me diſoit Philotime, eſt le Lycée, & voilà le bois ſacré d'Apollon; à votre droite, ces belles allées ſont celles de l'Académie; plus loin eſt le Colone : c'eſt cette éminence qui termine l'horiſon; le temple qui la couronne eſt celui de Neptune.

Nous paſsâmes dans un petit jardin que Philotime cultivoit lui-même, & qui lui fourniſſoit des fruits & des légumes en abondance : un bois de platanes, au milieu duquel étoit un autel conſacré aux Muſes, en faiſoit tout l'ornement. C'eſt toujours avec douleur, reprit Philotime en ſoupirant, que je m'arrache de cette retraite; je

veillerai à l'éducation du fils d'Apollodore, puisque je l'ai promis; mais c'est le dernier sacrifice que je ferai de ma liberté. Comme je parus surpris de ce langage, il ajouta : Les Athéniens n'ont plus besoin d'instructions; ils sont si aimables ! eh, que dire en effet à des gens qui tous les jours établissent pour principe que l'agrément d'une sensation est préférable à toutes les vérités de la morale ?

Dans ce moment nous vîmes Platon, accompagné de quelques-uns de ses disciples, suivre le chemin qui va le long des murs depuis l'Académie jusqu'au Lycée [1]; il entra bientôt après: il venoit quelquefois dans ce lieu solitaire s'entretenir avec son éleve; son

(1) Plat. in Lyf. ibid.

ami : la conversation roula sur les arts qui ont l'imitation pour objet. Platon s'exprimoit avec une sorte de lenteur [1]; mais on eût dit que la persuasion couloit de ses levres.

Après qu'il fut sorti, nous parcourûmes l'intérieur de la maison ; elle me parut ornée avec autant de décence que de goût. Nous passâmes dans un cabinet rempli de lyres, de flûtes & d'instruments de diverses formes, dont quelques-uns avoient cessé d'être en usage [2]. Des tablettes étoient couvertes de livres relatifs à la musique. Je priai Philotime de m'indiquer ceux qui pourroient m'en apprendre les principes. Il n'en existe point, me répondit-il ;

(1) Laert. lib. III, cap. 5.
(2) Arist. de Rep., lib. VIII, cap. 6.

nous n'avons qu'un petit nombre d'ouvrages assez superficiels sur le genre enharmonique[1], & un plus grand nombre sur la préférence qu'il faut donner dans l'éducation à certaines espèces de musique[2]. Aucun Auteur n'a jusqu'à présent entrepris d'éclaircir méthodiquement toutes les parties de cette science.

Je lui témoignai alors un desir si vif d'en avoir au moins quelque notion, qu'il se rendit à mes instances.

(1) Aristox. Harm. elem. lib. I. pag. 2 & 4. lib. II. pag. 36.
(2) Arist. de Rep. lib. VIII. cap. 7.

PREMIER ENTRETIEN.

SUR LA PARTIE TECHNIQUE DE LA MUSIQUE.

Si vous appreniez, dit Philotime, que parmi les Theffaliens, ceux qui gouvernent l'Etat font nommés les chefs de la danfe [1], vous en concluriez avec raifon que les Theffaliens aiment paffionément cet exercice. Vous pouvez de même juger de notre goût pour la mufique, par la multitude des acceptions que nous donnons à ce mot : nous l'appliquons indifféremment à la mélodie, à la mefure, à la poéfie, à la danfe, au gefte, à la réunion de toutes les fciences, à la connoiffance de prefque tous les arts. Ce

(1) Lucian. de Salt. cap. 14. tom. 2, p. 276.

n'est pas assez encore ; l'esprit de combinaison qui, depuis environ deux siecles, s'est introduit parmi nous, & qui nous force à chercher par-tout des rapprochements, a voulu soumettre aux loix de l'harmonie les mouvements des corps célestes [1] & ceux de notre ame [2].

Ecartons ces objets étrangers. Il ne s'agit ici que de la musique proprement dite. Je tâcherai de vous en expliquer les éléments, si vous me promettez de supporter avec courage l'ennui des détails où je vais m'engager. Je le promis, & il continua de cette maniere.

On distingue dans la musique le son, les intervalles, les accords, les genres, les modes, le rythme, les mutations

(1) Plin. lib. II. cap. 22. Censorin. cap. 13, &c.
(2) Plut. de Mus. tom. 2. pag. 1147.

& la mélopée [1]. Je négligerai les deux derniers articles qui ne regardent que la composition ; je traiterai succinctement des autres.

DES SONS.

Les sons que nous faisons entendre en parlant & en chantant, quoique formés par les mêmes organes, ne produisent pas le même effet. Cette différence viendroit-elle, comme quelques-uns le prétendent [2], de ce que dans le chant la voix procede par des intervalles plus sensibles, s'arrête plus long-temps sur une syllabe, est plus souvent suspendue par des repos marqués ?

(1) Plat. de Rep. lib. III. tom. 2. p. 398. Euclid. introd. Harm. p. 1. Arist. Quint. de Musf. lib. I, pag. 9.

(2) Aristox. lib. I. p. 8. Euclid. Introd. Harm. pag. 2.

Chaque espace que la voix franchit, pourroit se diviser en une infinité de parties. Mais l'organe de l'oreille, quoique susceptible d'un très grand nombre de sensations [a], est moins délicat que celui de la parole, & ne peut saisir qu'une certaine quantité d'intervalles [1]. Comment les déterminer? Les Pythagoriciens emploient le calcul, les Musiciens le jugement de l'oreille [2].

―――――――――

(a) On peut voir les calculs de M. Dodart & de M. Sauveur dans les Mém. de l'Acad. des Sciences. Suivant le premier, les sous-divisions d'un seul ton, conduit par des nuances insensibles jusqu'au ton voisin, peuvent être au nombre de 9632. (ann. 1700, Mém. pag. 270.) Suivant le second, l'oreille n'est susceptible que de 512 sensations différentes. (ann. 1701. Hist. pag. 140.)

(1) Aristox. lib. II. pag. 53.

(2) Id. ibid. pag. 32. Meibom. ibid. Plut. de Mus. pag. 1144.

B

DES INTERVALLES, *ou de la différence des Sons entre le grave & l'aigu.*

Alors Philotime prit un monocorde, ou regle ¹ ſur laquelle étoit tendue une corde attachée, par ſes deux extrémités, à deux chevalets immobiles. Nous fîmes couler un troiſieme chevalet ſous la corde, &, l'arrêtant ſur des diviſions tracées ſur la regle, je m'apperçus aiſément que les différentes parties de la corde rendoient des ſons plus aigus que la corde entiere; que la moitié de cette corde donnoit le diapaſon ou l'octave; que ſes trois quarts ſonnoient la quarte, & ſes deux tiers la quinte. Vous voyez, ajouta Philotime, que le ſon de la corde totale eſt au ſon de ſes parties dans la même proportion que ſa longueur à celle de ces mêmes parties; & qu'ainſi

(1) Ariſtid. Quintil. Boeth. de Muſ. lib. IV, cap. 4. pag. 1443.

immobiles, sonnent la quarte en montant, *mi*, *la* [1]. Les deux cordes moyennes, appellées mobiles parcequ'elles reçoivent différents dégrés de tension, constituent trois genres d'harmonie; le diatonique, le chromatique, l'enharmonique.

Dans le diatonique, les quatre cordes procedent par un demi-ton & deux tons, *mi*, *fa*, *sol*, *la*; dans le chromatique, par deux demi-tons & une tierce mineure, *mi*, *fa*, *fa* dièze, *la*; dans l'enharmonique, par deux quarts de ton & une tierce majeure, *mi*, *mi*, quart de ton *fa*, *la*.

Comme les cordes mobiles sont susceptibles de plus ou de moins de tension, & peuvent en conséquence

(1) Aristox. lib. I, pag. 22. Euclid. pag. 6.

produire des intervalles plus ou moins grands, il en a résulté une autre espece de diatonique, où sont admis les trois quarts & les cinq quarts de ton, & deux autres especes de chromatique, dans l'un desquels le ton, à force de dissections, se résout, pour ainsi dire, en parcelles [1]. Quant à l'enharmonique, je l'ai vu dans ma jeunesse quelquefois pratiqué suivant des proportions qui varioient dans chaque espece d'harmonie [2]; mais il me paroît aujourd'hui déterminé. Ainsi nous nous en tiendrons aux formules que je viens de vous indiquer, & qui, malgré les réclamations de quelques Musiciens, sont les plus généralement adoptées [3].

[1] Aristox. lib. I, pag. 24.
[2] Aristid. Quintil. lib. I, pag. 21.
[3] Aristox. lib. I, pag. 22 & 23.

l'octave est dans le rapport de 2 à 1, ou de 1 à $\frac{1}{2}$, la quarte dans celui de 4 à 3, & la quinte de 3 à 2.

Les divisions les plus simples du monocorde nous ont donné les intervalles les plus agréables à l'oreille. En supposant que la corde totale sonne *mi*[a], je les exprimerai de cette maniere, *mi la* quarte, *mi si* quinte, *mi mi* octave.

Pour avoir la double octave, il suffira de diviser par 2 l'expression numérique de l'octave qui est $\frac{1}{2}$, & vous aurez $\frac{1}{4}$. Il me fit voir en effet que le quart de la corde entiere sonnoit la double octave.

(*a*) Je suis obligé, pour me faire entendre, d'employer les syllabes dont nous nous servons pour solfier. Au lieu de *mi*, les Grecs auroient dit, suivant la différence des temps, ou l'*hypate*, ou la *mèse*, ou l'*hypate des mèses*.

Après qu'il m'eut montré la manière de tirer la quarte de la quarte, & la quinte de la quinte, je lui demandai comment il déterminoit la valeur du ton. C'est, me dit-il, en prenant la différence de la quinte à la quarte, du *si* au *la*[1]; or la quarte, c'est à-dire la fraction $\frac{3}{4}$, est à la quinte, c'est-à-dire à la fraction $\frac{2}{3}$, comme 9 est à 8.

Enfin, ajouta Philotime, on s'est convaincu par une suite d'opérations, que le demi-ton, l'intervalle, par exemple, du *mi* au *fa*, est dans la proportion de 256 à 243[2].

Au-dessous du demi-ton, nous faisons usage des tiers & des quarts de ton[3], mais sans pouvoir fixer leurs rap-

(1) Aristox. Elem. Harm. lib. I, pag. 21.
(2) Theon. Smyrn. Edit. Bull. pag. 102.
(3) Aristox. lib. II. pag. 46.

ports, sans oser nous flatter d'une précision rigoureuse ; j'avoue même que l'oreille la plus exercée a de la peine à les saisir [1].

Je demandai à Philotime si, à l'exception de ces sons presque imperceptibles, il pourroit successivement tirer d'un monocorde tous ceux dont la grandeur est déterminée, & qui forment l'échelle du système musical. Il faudroit pour cet effet, me dit-il, une corde d'une longueur démesurée; mais vous pouvez y suppléer par le calcul. Supposez-en une qui soit divisée en 8192 parties égales [2], & qui sonne le *si* [a].

(1) Id. lib. I. pag. 19.
(2) Euclid. pag. 37, Aristid. Quintil. lib. III, pag. 116.
(a) J'ai choisi pour premier degré de cette échelle

Le rapport du demi-ton, celui, par exemple, de *si* à *ut*, étant supposé de 256 à 243, vous trouverez que 256 est à 8192, comme 243 est à 7776, & qu'en conséquence ce dernier nombre doit vous donner l'*ut*.

Le rapport du ton étant, comme nous l'avons dit, de 9 à 8, il est visible qu'en retranchant le 9ᵉ de 7776, il restera 6912 pour le *re*.

En continuant d'opérer de la même maniere sur les nombres restants, soit pour les tons, soit pour les demi-tons, vous conduirez facilement votre échelle

le *si*, & non la proslambanomene *la*, comme ont fait les Écrivains postérieurs à l'époque de ces Entretiens. Le silence de Platon, d'Aristote & d'Aristoxene, me persuade que de leur temps la proslambanomene n'étoit pas encore introduite dans le systême musical.

fort au-delà de la portée des voix & des inftruments, jufqu'à la cinquieme octave du *si*, d'où vous êtes parti. Elle vous fera donnée par 256, & l'*ut* fuivant par 243 ; ce qui vous fournira le rapport du demi-ton, que je n'avois fait que fuppofer.

Philotime faifoit tous ces calculs à mefure ; & quand il les eut terminés, il fuit de-là, me dit-il, que dans cette longue échelle, les tons & les demi-tons font tous parfaitement égaux : vous trouverez auffi que les intervalles de même efpece font parfaitement juftes ; par exemple, que le ton & demi, ou tierce mineure, eft toujours dans le rapport de 32 à 27 ; le diton, ou tierce majeure, dans celui de 81 à 64.

(1) Rouff. Muf. des Anc. pag. 197 & 249.

Mais, lui dis-je, comment vous en assurer dans la pratique ? Outre une longue habitude, répondit-il, nous employons quelquefois, pour plus d'exactitude, la combinaison des quartes & des quintes obtenues par un ou plusieurs monocordes [1]. La différence de la quarte à la quinte m'ayant fourni le ton, si je veux me procurer la tierce majeure au-dessous d'un ton donné, tel que *la*, je monte à la quarte *re*; de-là je descends à la quinte *sol*; je remonte à la quarte *ut*; je redescends à la quinte, & j'ai le *fa*, tierce majeure au-dessous du *la*.

DES ACCORDS.

Les intervalles sont consonnants ou

[1] Aristot. lib. II, pag. 33.

diffonnants [1]. Nous rangeons dans la premiere claſſe la quarte, la quinte, l'octave, la onzieme, la douzieme & la double octave. Mais ces trois derniers ne ſont que les repliques des premiers. Les autres intervalles, connus ſous le nom de diffonnants, ſe ſont introduits peu à peu dans la mélodie.

L'octave eſt la conſonnance la plus agréable [2], parcequ'elle eſt la plus naturelle. C'eſt l'accord que fait entendre la voix des enfants lorſqu'elle eſt mêlée avec celle des hommes [3] ; c'eſt le même que produit une corde qu'on a pincée : le ſon en expirant donne lui-même ſon octave [4].

(1) Ariſtox. lib. II, pag. 44. Euclid. Introd. Harm. pag. 8.
(2) Ariſtot. Problem. tom. 2, pag. 766.
(3) Id. Probl. 39, pag. 768.
(4) Id. Probl. 24 & 32.

Philotime voulant prouver que les accords de quarte & de quinte [1] n'étoient pas moins conformes à la nature, me fit voir sur son monocorde que dans la déclamation soutenue, & même dans la conversation familiere, la voix franchit plus souvent ces intervalles que les autres [a].

Je ne les parcours, lui dis-je, qu'en passant d'un ton à l'autre. Est-ce que dans le chant les sons qui composent un accord ne se font jamais entendre en même temps ?

(1) Nicom. pag. 16. Dionyf. Halicarn. de Conftruct. fect. xi, edit. Upton.

(a) Il feroit possible que ce qu'on a nommé depuis la *lyre de Mercure*, fût employé à soutenir la voix dans ces scènes où la déclamation étoit accompagnée d'un instrument. Plut. de Muf. pag. 1141. Il est certain que les quatre cordes de cette lyre sonnoient la 4.e, la 5.e & la 8.e.

Le chant, répondit-il, n'est qu'une succession de sons ; les voix chantent toujours à l'unisson ou à l'octave, qui n'est distinguée de l'unisson que parcequ'elle flatte plus l'oreille [1]. Quant aux autres intervalles, elle ne juge de leurs rapports que par la comparaison du son qui vient de s'écouler avec celui qui l'occupe dans le moment [2]. Ce n'est que dans les concerts où les instruments accompagnent la voix, qu'on peut discerner des sons différents & simultanées. Car la lyre & la flûte, pour corriger la simplicité du chant, y joignent quelquefois des traits & des variations, d'où résultent des parties distinctes du sujet principal. Mais elles

[1] Aristot. Probl. 39, pag. 763.
[2] Aristox. lib. I, pag. 39.

reviennent bientôt de ces écarts, pour ne pas affliger trop long-temps l'oreille étonnée d'une pareille licence [1].

DES GENRES.

Vous avez fixé, lui dis-je, la valeur des intervalles; j'entrevois l'usage qu'on en fait dans la mélodie. Je voudrois savoir quel ordre vous leur assignez sur les instruments. Jettez les yeux, me dit-il, sur ce tétracorde; vous y verrez de quelle manière les intervalles sont distribués dans notre échelle, & vous connoîtrez le système de notre musique. Les quatre cordes de cette cithare sont disposées de façon que les deux extrêmes, toujours

[1] Plat. de Leg. lib. VII, pag. 812. Aristot. Probl. 39, pag. 763. Mém. de l'Acad. des Belles-Lettres, tom. 3, pag. 119.

Pour étendre notre syftême de muſique, on ſe contenta de multiplier les tétracordes ; mais ces additions ne ſe ſont faites que ſucceſſivement. L'art trouvoit des obſtacles dans les loix qui lui preſcrivoient des bornes, dans l'ignorance qui l'arrêtoit dans ſon eſſor. De toutes parts on tentoit des eſſais. Dans un pays on ajoutoit des cordes à la lyre ; dans un autre on les retranchoit [1]. Enfin l'heptacorde parut & fixa pendant quelque temps l'attention. C'eſt cette lyre à ſept cordes. Les quatre premieres offrent à vos yeux l'ancien tétracorde, *mi*, *fa*, *ſol*, *la* ; il eſt ſurmonté d'un ſecond, *la*, *ſi* bémol, *ut*, *re*, qui procede par les mêmes intervalles, & dont la corde la

[1] Plut. de Muſ. tom. 2, pag. 1144.

plus baſſe ſe confond avec la plus haute du premier. Ces deux tétracordes s'appellent *conjoints*, parcequ'ils ſont unis par la moyenne *la*, que l'intervalle d'une quarte éloigne également de ſes deux extrêmes, *la*, *mi* en deſcendant, *la*, *re* en montant [1].

Dans la ſuite, le Muſicien Terpandre, qui vivoit il y a environ 250 ans, ſupprima la 5ᵉ corde le *si* bémol, & lui en ſubſtitua une nouvelle plus haute d'un ton; il obtint cette ſérie de ſons, *mi*, *fa*, *ſol*, *la*, *ut*, *re*, *mi*, dont les extrêmes ſonnent l'octave [2]. Ce ſecond heptacorde ne donnant pas deux tétracordes complets, Pythagore ſuivant les uns [3], Lycaon de Samos ſui-

(1) Eraſtocl. ap. Ariſtox. lib. I, pag. 5.
(2) Ariſtot. tom. 4, pag. 763. Probl. 7 & 32.
(3) Nicom. Harmon. man. lib. I, pag. 9.

vant d'autres [1], en corrigea l'imperfection en insérant une huitieme corde à un ½ ton au-dessus du *la*.

Philotime prenant une cithare montée à huit cordes : Voilà, me dit-il, l'octacorde qui résulta de l'addition de la huitieme corde. Il est composé de deux tétracordes, mais disjoints, c'est-à-dire séparés l'un de l'autre, *mi, fa, sol, la, si, ut, re, mi*. Dans le premier heptacorde, *mi, fa, sol, la, si* bémol, *ut, re*, toutes les cordes homologues sonnoient la quarte, *mi la, fa si* bémol, *sol ut, la re*. Dans l'octacorde, elles font entendre la quinte, *mi si, fa ut, sol re, la mi* [2].

L'octave s'appelloit alors *harmonie*,

(1) Boeth. de Mus. lib. I, cap. 20.
(2) Nicom. ibid. pag. 14.

* C

parcequ'elle renfermoit la quarte & la quinte, c'est-à-dire toutes les consonnances [1]; & comme ces intervalles se rencontrent plus souvent dans l'octacorde, que dans les autres instruments, la lyre octacorde fut regardée, & l'est encore, comme le systême le plus parfait pour le genre diatonique; & de là vient que Pythagore [2], ses Disciples & les autres Philosophes de nos jours [3], renferment la théorie de la musique dans les bornes d'une octave ou de deux tétracordes.

Après d'autres tentatives pour augmenter le nombre des cordes [4], on

(1) Idem. pag. 17.
(2) Plut. dial. de Muf. pag. 1145.
(3) Philol. ap. Nicom. pag. 17. Aristot. tom. 4, pag. 763. Probl. 19. Id. ap. Plut. de Muf. pag. 1139.
(4) Plut. in Agid. tom. 1, pag. 799. Suid. in Timoth. &c.

ajouta un troisieme tétracorde au-dessous du premier [1], & l'on obtint l'endécacorde, composé de onze cordes [2], qui donnent cette suite de sons, *si*, *ut*, *re*, *mi*, *fa*, *sol*, *la*, *si*, *ut*, *re*, *mi*. D'autres Musiciens commencent à disposer sur leur lyre quatre & même jusqu'à cinq tétracordes [a].

Philotime me montra ensuite des cithares, plus propres à exécuter certains chants, qu'à fournir le modele

(1) Nicom. lib. I, pag. 21.

(2) Plut. de Mus. pag. 1136. Pausan. lib. III, pag. 237. Mém. de l'Acad. des Belles-Lettres, tom. 13, pag. 241.

(a) Aristoxene parle des 5 tétracordes qui formoient de son temps le grand système des Grecs. Il m'a paru que du temps de Platon & d'Aristote ce système étoit moins étendu. Mais comme Aristoxene étoit disciple d'Aristote, j'ai cru pouvoir avancer que cette multiplicité de tétracordes commençoit à s'introduire du temps de ce dernier.

d'un système. Tel étoit le Magadis dont Anacréon se servoit quelquefois [1]. Il étoit composé de 20 cordes qui se réduisoient à 10, parceque chacune étoit accompagnée de son octave. Tel étoit encore l'Epigonium, inventé par Epigonus d'Ambracie, le premier qui pinça les cordes au lieu de les agiter avec l'archet [2], autant que je puis me le rappeller; ses 40 cordes, réduites à 20 par la même raison, n'offroient qu'un triple heptacorde qu'on pouvoit approprier aux trois genres ou à trois modes différents.

Avez-vous évalué, lui dis-je, le nombre des tons & des demi-tons que la voix & les instruments peuvent par-

[1] Anacr. ap. Athen. lib. XIV, pag. 634.
[2] Poll. lib. IV, cap. 9, seg. 59. Athen. lib. IV, pag. 183.

courir, soit dans le grave, soit dans l'aigu ? La voix, me dit-il, ne parcourt pour l'ordinaire que deux octaves & une quinte. Les instruments embrassent une plus grande étendue [1]. Nous avons des flûtes qui vont au-delà de la troisieme octave. En général les changements qu'éprouve chaque jour le système de notre musique, ne permettent pas de fixer le nombre des sons dont elle fait usage. Les deux cordes moyennes de chaque tétracorde, sujettes à différents degrés de tension, font entendre, à ce que prétendent quelques-uns, suivant la différence des trois genres & de leurs especes, les trois quarts, le tiers, le quart, & d'autres moindres sous-divisions du ton ; ainsi

[1] Aristox. lib. I, pag. 20. Euclid. pag. 15.

dans chaque tétracorde, la deuxieme corde donne quatre especes d'*ut* ou de *fa* ; & la troisieme six especes de *re* ou de *sol* (1). Elles en donneroient une infinité, pour ainsi dire, si l'on avoit égard aux licences des Musiciens, qui, pour varier leur harmonie, haussent ou baissent à leur gré les cordes mobiles de l'instrument, & en tirent des nuances de sons que l'oreille ne peut apprécier.

DES MODES.

La diversité des modes fait éclore de nouveaux sons. Elevez ou baissez d'un ton ou d'un demi-ton les cordes d'une lyre, vous passez dans un autre mode. Les Nations qui, dans les siecles re-

(1) Aristox. lib. II, pag. 51.
(2) Aristox. lib. II, pag. 48 & 49.

culés, cultiverent la musique, ne s'accorderent point sur le ton fondamental du tétracorde, comme aujourd'hui encore des Peuples voisins partent d'une époque différente pour compter les jours de leurs mois [1]. Les Doriens exécutoient le même chant à un ton plus bas que les Phrygiens, & ces derniers, à un ton plus bas que les Lydiens : delà les dénominations des modes Dorien, Phrygien & Lydien. Dans le premier, la corde la plus basse du tétracorde est *mi* ; dans le second, *fa* dieze ; dans le troisieme, *sol* dieze. D'autres modes ont été dans la suite ajoutés aux premiers : tous ont plus d'une fois varié, quant à la forme [2]. Nous en

(1) Aristox. lib. II, pag. 37.
(2) Idem. lib. I, pag. 23.

voyons paroître de nouveaux¹ à mesure que le système s'étend, ou que la musique éprouve des vicissitudes; & comme dans un temps de révolution, il est difficile de conserver son rang, les Musiciens cherchent à rapprocher d'un quart de ton les modes Phrygien & Lydien, séparés de tout temps l'un de l'autre par l'intervalle d'un ton². Des questions interminables s'élèvent sans cesse sur la position, l'ordre & le nombre des autres modes. J'écarte les détails dont je n'adoucirois pas l'ennui en le partageant avec vous; l'opinion qui commence à prévaloir admet treize modes³ à un demi-ton de distance l'un

(1) Plut. de Mus. pag. 1136.
(2) Aristox. lib. II, pag. 37.
(3) Idem. ap. Euclid. pag. 19. Aristid. Quintil. lib. I, pag. 22.

de l'autre, rangés dans cet ordre, en commençant par l'Hypodorien qui est le plus grave:

Hypodorien, *si.*
Hypophrygien grave, . *ut.*
Hypophrygien aigu, . . *ut* dieze.
Hypolydien grave, . . . *re.*
Hypolydien aigu, . . . *re* dieze.
Dorien, *mi.*
Ionien, *fa.*
Phrygien, *fa* dieze.
Eolien ou Lydien grave, *sol.*
Lydien aigu, *sol* dieze.
Mixolydien grave, . . . *la.*
Mixolydien aigu, . . . *la* dieze.
Hypermixolydien, . . . *si.*

Tous ces modes ont un caractere particulier. Ils le reçoivent moins du ton principal que de l'espece de poésie

& de mesure, des modulations & des traits de chant qui leur sont affectés, & qui les distinguent aussi essentiellement que la différence des proportions & des ornements distingue les ordres d'architecture.

La voix peut passer d'un mode ou d'un genre à l'autre ; mais ces transitions ne pouvant se faire sur les instruments, qui ne sont percés ou montés que pour certains genres ou certains modes, les Musiciens emploient deux moyens. Quelquefois ils ont sous la main plusieurs flûtes ou plusieurs cithares, pour les substituer adroitement l'une à l'autre [1]. Plus souvent ils tendent sur une lyre [2] toutes les cordes

(1) Aristid. Quintil. de Mus. lib. II, pag. 91.
(2) Plat. de Rep. lib. III, pag. 399.

qu'exige la diverſité des genres & des modes *a*. Il n'y a pas même long-temps qu'un Muſicien plaça ſur les trois faces d'un trépied mobile, trois lyres montées, l'une ſur le mode Dorien, la ſeconde ſur le Phrygien, la troiſieme ſur le Lydien. A la plus légere impulſion, le trépied tournoit ſur ſon axe, & procuroit à l'Artiſte la facilité de parcourir les trois modes ſans interruption. Cet inſtrument, qu'on avoit admiré, tomba dans l'oubli après la mort de l'Inventeur [1].

MANIERE DE SOLFIER.

Les tétracordes ſont déſignés par des noms relatifs à leur poſition dans

(*a*) Platon dit qu'en banniſſant la plûpart des modes, la lyre aura moins de cordes. On multiplioit donc les cordes ſuivant le nombre des modes.

(1) Athen. lib. XIV, pag. 637.

l'échelle muſicale, & les cordes par des noms relatifs à leur poſition dans chaque tétracorde. La plus grave de toutes, le *si*, s'appelle l'*hypate*, ou la principale; celle qui la ſuit en montant, la *parhypate*, ou la voiſine de la principale.

Je vous interromps, lui dis-je, pour vous demander ſi vous n'avez pas des mots plus courts pour chanter un air dénué de paroles. Quatre voyelles, répondit-il, l'*é* bref, l'*a*, l'*è* grave, l'*ô* long, précédées de la conſonne *t*, expriment les quatre ſons de chaque tétracorde [1], excepté que l'on retranche le premier de ces monoſyllabes, lorſqu'on rencontre un ſon commun à deux tétracordes. Je m'explique : ſi

(1) Ariſtid. Quintil. lib. II, pag. 94.

je veux folfier cette férie de fons donnés par les deux premiers tétracordes, *si*, *ut*, *re*, *mi*, *fa*, *fol*, *la*, je dirai *té*, *ta*, *tè*, *tô*, *ta*, *tè*, *tô*, & ainfi de fuite.

DES NOTES.

J'ai vu quelquefois, repris-je, de la mufique écrite; je n'y démêlois que des lettres tracées horifontalement fur une même ligne, correfpondantes aux fyllabes des mots placés au-deffous, les unes entieres ou mutilées, les autres pofées en différents fens. Il nous falloit des notes, répliqua-t-il, nous avons choifi les lettres; il nous en falloit beaucoup à caufe de la diverfité des modes, nous avons donné aux lettres des pofitions ou des configurations différentes. Cette maniere de no

ter est simple mais défectueuse. On a négligé d'approprier une lettre à chaque son de la voix, à chaque corde de la lyre. Il arrive de là que le même caractere étant commun à des cordes qui appartiennent à divers tétracordes, ne sauroit spécifier leurs différents degrés d'élévation, & que les notes du genre diatonique sont les mêmes que celles du chromatique & de l'enharmonique [1]. On les multipliera sans doute un jour, mais il en faudra une si grande quantité [2], que la mémoire des Commençants en sera peut-être surchargée [a].

(1) Aristox. lib. II, pag. 40.

(2) Alyp. Introd. pag. 3. Gaudent. pag. 25. Bacch. pag. 3. Arist. Quint. pag. 26.

(a) M. Burette (Mém. de l'Acad. tom. 5, pag. 182.) prétend que les Anciens avoient 1620 notes, tant

En difant ces mots, Philotimé traçoit fur des tablettes un air que je favois par cœur. Après l'avoir examiné,

pour la tablature des voix que pour celle des inftruments. Il ajoute qu'après quelques années, on pouvoit à peine chanter ou folfier fur tous les tons & dans tous les genres, en s'accompagnant des fons de la lyre. M. Rouffeau (Dict. de Muf. à l'art. *notes*) & M. Duclos (Mém. de l'Acad. tom. 21, pag. 102) ont dit la même chofe d'après M. Burette.

Ce dernier n'a pas donné fon calcul ; mais on voit comment il a opéré. Il part du temps où la mufique avoit 15 modes. Dans chaque mode chacune des 18 cordes de la lyre étoit affectée de deux notes, l'une pour la voix, l'autre pour l'inftrument, ce qui faifoit pour chaque mode 36 notes. Or il y avoit 15 modes. Il faut donc multiplier 36 par 15, & l'on a 540. Chaque mode, fuivant qu'il étoit exécuté dans l'un des trois genres, avoit des notes différentes. Il faut donc multiplier encore 540 par 3, ce qui donne en effet 1620.

M. Burette ne s'eft pas rappellé que dans une lyre de 18 cordes, 8 de ces cordes étoient ftables,

je lui fis obferver que les fignes mis
fous mes yeux pourroient fuffire en
effet pour diriger ma voix, mais qu'ils

& par conféquent affectées des mêmes fignes fur
quelque genre qu'on voulût monter la lyre.

Il m'a paru que toutes les notes employées dans
les trois genres de chaque mode, fe montoient au
nombre de 33 pour les voix, & autant pour les
inftruments, en tout 66. Multiplions à préfent le
nombre des notes par celui des modes, c'eft-à-
dire 66 par 15 ; au lieu de 1620 notes que fup-
pofoit M. Burette, nous n'en n'aurons que 990,
dont 495 pour les voix & autant pour les inftru-
ments.

Malgré cette réduction, on fera d'abord effrayé
de cette quantité de fignes autrefois employés dans
la mufique ; & l'on ne fe fouviendra pas que nous
en avons un très grand nombre nous-mêmes,
puifque nos *clefs*, nos *dièzes* & nos *bémols* chan-
gent la valeur d'une note pofée fur chaque ligne &
dans chaque intervalle. Les Grecs en avoient plus
que nous. Leur tablature exigeoit donc un peu plus
d'étude que la nôtre. Mais je fuis bien éloigné de
croire avec M. Burette qu'il fallût des années en-
tieres pour s'y familiarifer.

n'en

n'en régloient pas les mouvements. Ils font déterminés, répondit il, par les syllabes longues & breves dont les mots font composés, par le rythme qui constitue une des plus essentielles parties de la musique & de la poésie.

DU RYTHME.

Le rythme en général est un mouvement successif & soumis à certaines proportions [1]. Vous le distinguez dans le vol d'un oiseau, dans les pulsations des arteres, dans les pas d'un danseur, dans les périodes d'un discours. En poésie, c'est la durée relative des instants que l'on emploie à prononcer les syllabes d'un vers ; en musique, la durée relative des sons qui entrent dans la composition d'un chant.

(1) Mém. de l'Acad. des B. L. tom. 5, pag. 152.

Dans l'origine de la musique, son rythme se modela exactement sur celui de la poésie. Vous savez que dans notre Langue, toute syllabe est breve ou longue. Il faut un instant pour prononcer une breve, deux pour une longue; de la réunion de plusieurs syllabes longues & breves se forme le pied; & de la réunion de plusieurs pieds, la mesure du vers : chaque pied a un mouvement, un rythme, divisé en deux temps, l'un pour le frappé, l'autre pour le levé.

Homere & les Poëtes ses contemporains employoient communément le vers héroïque, dont six pieds mesurent l'étendue & contiennent chacun deux longues, ou une longue suivie de deux breves. Ainsi quatre instants syllabiques constituent la durée du pied, &

vingt-quatre de ces inſtants, la durée du vers.

On s'étoit dès-lors apperçu qu'un mouvement trop uniforme régloit la marche de cette eſpece de vers ; que pluſieurs mots expreſſifs & ſonores en étoient bannis, parcequ'ils ne pouvoient s'aſſujettir à ſon rythme ; que d'autres, pour y figurer, avoient beſoin de s'appuyer ſur un mot voiſin. On eſſaya, en conſéquence, d'introduire quelques nouveaux rythmes dans la poéſie [1]. Le nombre en a depuis conſidérablement augmenté par les ſoins d'Archiloque, d'Alcée, de Sappho & de pluſieurs autres Poètes. On les claſſe aujourd'hui ſous trois genres principaux.

(1) Ariſt. de Poet. tom. 2, pag. 654.

D ij

Dans le premier, le levé est égal au frappé ; c'est la mesure à deux temps égaux. Dans le second, la durée du levé est double de celle du frappé ; c'est la mesure à deux temps inégaux, ou à trois temps égaux. Dans le troisieme, le levé est à l'égard du frappé comme 3 est à 2 ; c'est-à-dire qu'en supposant les notes égales, il en falloit 3 pour un temps, & 2 pour l'autre. On connoît un quatrieme genre où le rapport des temps est comme 3 à 4 ; mais on en fait rarement usage.

Outre cette différence dans les genres, il en résulte une plus grande encore, tirée du nombre des syllabes affectées à chaque temps d'un rythme. Ainsi dans le premier genre, le levé & le frappé peuvent chacun être composés d'un instant syllabique, ou d'une syl-

labe breve; mais ils peuvent l'être auſſi de 2, de 4, de 6, & même de 8 inſtants ſyllabiques; ce qui donne quelquefois pour la meſure entiere une combinaiſon de ſyllabes longues & breves, qui équivaut à 16 inſtants ſyllabiques. Dans le ſecond genre, cette combinaiſon peut être de 18 de ces inſtants : enfin, dans le troiſieme, un des temps peut recevoir depuis 3 breves juſqu'à 15, & l'autre depuis 1 breve juſqu'à 10, ou leurs équivalents; de maniere que la meſure entiere comprenant 25 inſtants ſyllabiques, excede d'un de ces inſtants la portée du vers épique, & peut embraſſer juſqu'à 18 ſyllabes longues ou breves.

Si à la variété que jette dans le rythme ce courant plus ou moins rapide d'inſtants ſyllabiques, vous joignez

celle qui provient du mélange & de l'entrelacement des rythmes, & celle qui naît du goût du Muſicien, lorſque ſelon le caractere des paſſions qu'il veut exprimer, il preſſe ou ralentit la meſure, ſans néanmoins en altérer les proportions, vous en conclurez que dans un concert notre oreille doit être ſans ceſſe agitée par des mouvements ſubits qui la réveillent & l'étonnent.

Des lignes placées à la tête d'une piéce de muſique en indiquent le rythme ; & le Coryphée, du lieu le plus élevé de l'orcheſtre, l'annonce aux Muſiciens & aux Danſeurs attentifs à ſes geſtes [1]. J'ai obſervé, lui dis-je, que les Maîtres des chœurs battent la meſure tantôt avec la main, tantôt avec le

(1) Ariſtot. tom. 2. Problem. pag. 770.

pied ¹. J'en ai vu même dont la chaussure étoit armée de fer ; & je vous avoue que ces percussions bruyantes troubloient mon attention & mon plaisir. Philotime sourit & continua.

Platon compare la poésie dépouillée du chant, à un visage qui perd sa beauté en perdant la fleur de la jeunesse ². Je comparerois le chant dénué du rythme à des traits réguliers, mais sans ame & sans expression. C'est surtout par ce moyen, que la musique excite les émotions qu'elle nous fait éprouver. Ici le Musicien n'a, pour ainsi dire, que le mérite du choix ; tous les rythmes ont des propriétés inhérentes & distinctes. Que la trompette

(1) Mém. de l'Acad. des B. L. tom. 5, pag. 160.
(2) Plat. de Rep. lib. X, pag. 600.

frappe à coups redoublés un rythme vif, impétueux, vous croirez entendre les cris des combattants, & ceux des vainqueurs; vous vous rappellerez nos chants belliqueux & nos danses guerrieres. Que plusieurs voix, dans une modulation simple, transmettent à votre oreille des sons qui se succédent avec lenteur, vous entrerez dans le recueillement : si leurs chants contiennent les loüanges des Dieux, vous vous sentirez disposé au respect qu'inspire leur présence; & c'est ce qu'opere le rythme qui, dans nos cérémonies religieuses, dirige les hymnes & les danses.

Le caractere des rythmes est déterminé au point que la transposition d'une syllabe suffit pour le changer. Nous admettons souvent dans la versification deux pieds, *l'iambe* & le *trochée*,

également composés d'une longue & d'une breve, avec cette différence que l'*iambe* commence par une breve, & le *trochée* par une longue. Celui-ci convient à la pesanteur d'une danse rustique, l'autre à la chaleur d'un dialogue animé [1]. Comme à chaque pas l'*iambe* semble redoubler d'ardeur, & le *trochée* perdre de la sienne, c'est avec le premier que les Auteurs satyriques poursuivent leurs ennemis, avec le second que les Dramatiques font quelquefois mouvoir les chœurs des vieillards sur la scene [2].

Il n'est point de mouvements dans la nature & dans nos passions, qui ne retrouvent dans les diverses especes de

[1] Aristot. de Poet. cap. 4. Id. de Rhetor. lib. III, cap. 8.
[2] Aristoph. Acharn. v. 203. Schol. ibid.

rythmes, des mouvements qui leur correspondent & qui deviennent leur image [1]. Ces rapports sont tellement fixés, qu'un chant perd tous ses agréments dès que sa marche est confuse, & que notre ame ne reçoit pas aux termes convenus la succession périodique des sensations qu'elle attend. Aussi les Entrepreneurs de nos spectacles & de nos fêtes, ne cessent-ils d'exercer les Acteurs auxquels ils confient le soin de leur gloire. Je suis même persuadé que la musique doit une grande partie de ses succès à la beauté de l'exécution, & sur-tout à l'attention scrupuleuse avec laquelle les chœurs [2] s'assujettissent au mouvement qu'on leur imprime.

(1) Aristot. de Rep. lib. VIII, pag. 455.
(2) Aristot. Probl. 22, tom. 2, pag. 763.

Mais, ajouta Philotime, il est temps de finir cet entretien ; nous le reprendrons demain, si vous le jugez à propos : je passerai chez vous avant que de me rendre chez Apollodore.

SECOND ENTRETIEN.

SUR LA PARTIE MORALE DE LA MUSIQUE.

Le lendemain je me levai au moment où les habitants de la campagne apportent des provisions au marché, & se répandent dans les rues en chantant de vieilles chansons [1]. Je les écoutois avec un plaisir qu'augmentoit encore le spectacle de la nature. Le ciel étoit pur & serein; une fraîcheur délicieuse pénétroit mes sens; j'admirois les apprêts éclatants de la naissance du jour, & j'étois bien loin de m'appercevoir que Philotime fût auprès de moi. Je vous ai surpris, me dit-il, dans une espece de ravissement. Je ne cesse de l'éprou-

(1) Aristoph. Eccles. v. 278.

ver, lui répondis-je, depuis que je suis en Grece : l'extrême pureté de l'air qu'on y respire, & les vives couleurs dont les objets s'y parent à mes yeux, semblent ouvrir mon ame à de nouvelles sensations. Nous prîmes de là occasion de parler de l'influence du climat[1]. Philotime attribuoit à cette cause l'étonnante sensibilité des Grecs, sensibilité, disoit-il, qui est pour eux une source intarissable de plaisirs & d'erreurs, & qui semble augmenter de jour en jour. Je croyois au contraire, repris-je, qu'elle commençoit à s'affoiblir. Si je me trompe, dites-moi donc pourquoi la musique n'opére plus les mêmes prodiges qu'autrefois.

───────────────

(1) Hippocr. de Aer. cap. 55, &c. Plat. in Tim. tom. 3, pag. 24.

C'est, répondit-il, qu'elle étoit autrefois plus grossiere ; c'est que les nations étoient encore dans l'enfance. Si à des hommes dont la joie n'éclateroit que par des cris tumultueux, une voix accompagnée de quelque instrument faisoit entendre une mélodie très simple, mais assujettie à certaines regles, vous les verriez bientôt, transportés de joie, exprimer leur admiration par les plus fortes hyperboles : voilà ce qu'éprouverent les peuples de la Grece avant la guerre de Troye. Amphion animoit par ses chants les ouvriers qui construisoient la forteresse de Thebes, comme on l'a pratiqué depuis lorsqu'on a refait les murs de Messene ; on publia que les murs de Thebes s'étoient élevés

(1) Pausan. lib. 4, cap. 27.

aux sons de sa lyre. Orphée tiroit de la sienne un petit nombre de sons agréables ; on dit que les tigres déposoient leur fureur à ses pieds.

Je ne remonte pas à ces siecles reculés, repris-je ; mais je vous cite les Lacédémoniens divisés entre eux, & tout à coup réunis par les accords harmonieux de Terpandre [1] ; les Athéniens entraînés par les chants de Solon dans l'isle de Salamine, au mépris d'un décret qui condamnoit l'Orateur assez hardi pour proposer la conquête de cette isle [2] ; les mœurs des Arcadiens adoucies par la musique [3], & je

(1) Plut. de Mus. tom. 2, pag. 1146. Diod. Sicul. fragm. tom. 2, pag. 639, edit. Wessel.

(2) Plut. in Solon. tom. 1, pag. 82.

(3) Polyb. lib. IV, pag. 289. Athen. lib. XIV, pag. 626.

ne sais combien d'autres faits qui n'auront point échappé à vos recherches.

Je les connois assez, me dit-il, pour vous assurer que le merveilleux disparoît dès qu'on les discute [1]. Terpandre & Solon dûrent leurs succès plutôt à la poésie qu'à la musique, & peut-être encore moins à la poésie qu'à des circonstances particulieres. Il falloit bien que les Lacédémoniens eussent commencé à se lasser de leurs divisions, puisqu'ils consentirent à écouter Terpandre. Quant à la révocation du décret obtenu par Solon, elle n'étonnera jamais ceux qui connoissent la légéreté des Athéniens.

L'exemple des Arcadiens est plus frappant. Ces peuples avoient con-

[1] Mém. de l'Acad. des B. L. tom. 5, pag. 133

tracté

tracté dans un climat rigoureux & dans des travaux pénibles, une férocité qui les rendoit malheureux. Leurs premiers Législateurs s'apperçurent de l'impreſſion que le chant faiſoit ſur leurs ames. Ils les jugerent ſuſceptibles du bonheur, puiſqu'ils étoient ſenſibles. Les enfants apprirent à célébrer les Dieux & les Héros du pays. On établit des fêtes, des ſacrifices publics, des pompes ſolemnelles, des danſes de jeunes garçons & de jeunes filles. Ces inſtitutions, qui ſubſiſtent encore, rapprocherent inſenſiblement ces hommes agreſtes. Ils devinrent doux, humains, bienfaiſants. Mais combien de cauſes contribuerent à cette révolution ? la poéſie, le chant, la danſe, des aſſemblées, des fêtes, des jeux, tous les moyens enfin qui,

E

en les attirant par l'attrait du plaisir, pouvoient leur inspirer le goût des arts & l'esprit de société.

On dut s'attendre à des effets à peu près semblables, tant que la musique, étroitement unie à la poésie, grave & décente comme elle, fut destinée à conserver l'intégrité des mœurs. Mais depuis qu'elle a fait de si grands progrès, elle a perdu l'auguste privilege d'instruire les hommes & de les rendre meilleurs. J'ai entendu plus d'une fois ces plaintes, lui dis-je, je les ai vu plus souvent traiter de chimériques. Les uns gémissent sur la corruption de la musique, les autres se félicitent de sa perfection. Vous avez encore des partisans de l'ancienne ; vous en avez un plus grand nombre de la nouvelle. Autrefois les Législateurs regardoient

la musique comme une partie essentielle de l'éducation [1] : les Philosophes ne la regardent presque plus aujourd'hui que comme un amusement honnête [2]. Comment se fait-il qu'un art qui a tant de pouvoir sur nos ames, devienne moins utile en devenant plus agréable ?

Vous le comprendrez peut-être, répondit-il, si vous comparez l'ancienne musique avec celle qui s'est introduite presque de nos jours. Simple dans son origine, plus riche & plus variée dans la suite, elle anima successivement les vers d'Hésiode, d'Homere, d'Archiloque, de Terpandre, de Simonide & de Pindare. Inséparable de la poésie,

(1) Tim Locr. ap. Plat. tom. 3, pag. 104.
(2) Aristot. de Rep. lib. VIII, cap. 3.

E ij

elle en empruntoit les charmes, ou plutôt elle lui prêtoit les siens. Car toute son ambition étoit d'embellir sa compagne.

Il n'y a qu'une expression pour rendre dans toute sa force une image ou un sentiment. Elle excite en nous des émotions d'autant plus vives, qu'elle fait seule retentir dans nos cœurs la voix de la Nature. D'où vient que les malheureux trouvent avec tant de facilité le secret d'attendrir & de déchirer nos ames ? c'est que leurs accents & leurs cris sont le mot propre de la douleur. Dans la musique vocale, l'expression unique est l'espece d'intonation qui convient à chaque parole, à chaque vers [1]. Or les anciens Poètes,

[1] Tartin. Trait. di Muf. pag. 141.

qui étoient tout à la fois muficiens, philofophes, législateurs, obligés de diftribuer eux-mêmes dans leurs vers la modulation dont ces vers étoient fufceptibles, ne perdirent jamais de vue ce principe. Les paroles, la modulation, le rythme, ces trois puiffants agents dont la mufique fe fert pour imiter [1], confiés à la même main, dirigeoient leurs efforts de maniere que tout concouroit également à l'unité de l'expreffion.

Ils connurent de bonne heure les genres diatonique, chromatique, enharmonique; & après avoir démêlé leur caractere, ils affignerent à chaque genre l'efpece de poéfie qui lui étoit

(1) Plat. de Rep. lib. III, tom. 2, pag. 398. Ariftot. de Poet. cap. 1, tom. 2, pag. 652. Arift. Quintil. lib. I, pag. 6.

la mieux assortie [1]. Ils employerent nos trois principaux modes, & les appliquerent par préférence aux trois especes de sujets qu'ils étoient presque toujours obligés de traiter. Il falloit animer au combat une nation guerriere, ou l'entretenir de ses exploits; l'harmonie Dorienne prêtoit sa force & sa majesté [2]. Il falloit, pour l'instruire dans la science du malheur, mettre sous ses yeux de grands exemples d'infortune; les élégies, les complaintes empruntèrent les tons perçants & pathétiques de l'harmonie Lydienne [3]. Il falloit enfin la remplir de respect & de recon-

(1) Plut. de Mus. pag. 1142. Mém. de l'Acad. des Belles Lett. tom. 15, pag. 372.

(2) Plat. de Rep. lib. III, pag. 399. Plut. de Mus. pag. 1136 & 1137.

(3) Plut. de Mus. pag. 1136.

noiſſance envers les Dieux ; la Phrygienne *a* fut deſtinée aux cantiques ſacrés [1].

La plûpart de ces cantiques, appellés *nomes*, c'eſt-à-dire loix ou modeles [2], étoient diviſés en pluſieurs parties, &

(*a*) On ne s'accorde pas ſur le caractere de l'harmonie Phrygienne. Suivant Platon, plus tranquille que la Dorienne, elle inſpiroit la modération & convenoit à un homme qui invoque les Dieux. (de Rep. lib. III.) Suivant Ariſtote, elle étoit turbulente & propre à l'enthouſiaſme. (de Rep. lib. VIII, pag. 459.) Il cite (pag. 455) les airs d'Olympe, qui rempliſſoient l'ame d'une fureur divine. Cependant Olympe avoit compoſé ſur ce mode un nome pour la ſage Minerve. (Plut. de Muſ. pag. 1142.) Hyagnis, plus ancien qu'Olympe, auteur de pluſieurs hymnes ſacrés, avoit employé l'harmonie Phrygienne. (Chron. de Paros. Mém. de l'Acad. des Bell. Lettr. tom. 10, pag. 257.)

(1) Plat. de Rep. ibid. Chron. de Paros.
(2) Poll. lib. IV, cap. 9, ſect. 66. Mém. de l'Acad. des Bell. Lettr. tom. 10, pag. 218.

renfermoient une action. Comme on devoit y reconnoître le caractere immuable de la Divinité particuliere qui en recevoit l'hommage, on leur avoit prescrit des regles dont on ne s'écartoit presque jamais [1].

La modulation rigoureusement asservie aux paroles, étoit soutenue par l'espece d'instrument qui leur convenoit le mieux. Cet instrument faisoit entendre le même son que la voix [2]; & lorsque la danse accompagnoit le chant, elle peignoit fidellement aux yeux le sentiment ou l'image qu'il transmettoit à l'oreille.

La lyre n'avoit qu'un petit nombre

[1] Plut. de Mus. pag. 1133. Plat. de Leg. lib. III, pag. 700.
[2] Id. pag. 1141.

de sons, & le chant que très peu de variétés. La simplicité des moyens employés par la musique, assuroit le triomphe de la poésie, & la poésie plus philosophique & plus instructive que l'histoire, parcequ'elle choisit de plus beaux modeles [1], traçoit de grands caracteres, & donnoit de grandes leçons de courage, de prudence & d'honneur. Philotime s'interrompit en cet endroit, pour me faire entendre quelques morceaux de cette ancienne musique, & sur-tout des airs d'un Poète nommé Olympe, qui vivoit il y a environ neuf siecles: ils ne roulent que sur un petit nombre de cordes [2], ajouta-t-il, & cependant ils font en quelque façon le désespoir de nos compositeurs modernes [a].

(1) Aristot. de Poet. cap. 9. Batt. ibid. pag. 248.
(2) Plut. de Musf. pag. 1137.
(a) Plutarque dit que les Musiciens de son temps

L'art fit des progrès, il acquit plus de modes & de rythmes. La lyre s'enrichit de cordes. Mais pendant longtemps les Poètes, ou rejetterent ces nouveautés, ou n'en uferent que fobrement, toujours attachés à leurs anciens principes, & fur-tout extrêmement attentifs à ne pas s'écarter de la décence & de la dignité [1] qui caractérifoient la mufique.

De ces deux qualités fi effentielles aux beaux arts, quand ils ne bornent

feroient de vains efforts pour imiter la maniere d'Olympe. Le célebre Tartini s'exprime dans les mêmes termes, lorfqu'il parle des anciens chants d'Eglife : *bifogna*, dit-il, *confeffar certamente efferyene qualcheduna (Cantilena) talmente piena di gravità, maeftà, e dolcezza congiunta a fomma femplicità muficale, che noi Moderni duraremmo fatica molta per produrne di eguali.* Tartin. Trattat. di Muf. pag. 144.

(1) Plut. de Muf. pag. 1140. Athen. lib. XIV, g. 631.

pas leurs effets aux plaifirs des fens, la premiere tient à l'ordre, la feconde à la beauté. C'eft la décence ou convenance qui établit une jufte proportion entre le ftyle & le fujet qu'on traite, qui fait que chaque objet, chaque idée, chaque paffion a fa couleur, fon ton, fon mouvement[1], qui en conféquence rejette comme des défauts les beautés déplacées, & ne permet jamais que des ornements diftribués au hafard nuifent à l'intérêt principal. Comme la dignité tient à l'élévation des idées & des fentiments, le Poète qui en porte l'empreinte dans fon ame, ne s'abandonne pas à des imitations ferviles[2]. Ses conceptions font hautes, & fon langage

[1] Dionyf. Halicar. de Struct. orat. fect. 20, edit. Upton.

[2] Plat. de Rep. lib. III, pag. 395, &c.

est celui d'un médiateur qui doit parler aux Dieux & instruire les hommes [1].

Telle étoit la double fonction dont les premiers Poètes furent si jaloux de s'acquitter. Leurs hymnes inspiroient la piété, leurs poëmes le desir de la gloire, leurs élégies la fermeté dans les revers. Des chants faciles, nobles, expressifs, fixoient aisément dans la mémoire les exemples avec les préceptes; & la jeunesse, accoutumée de bonne heure à répéter ces chants, y puisoit avec plaisir l'amour du devoir, & l'idée de la vraie beauté.

Il me semble, dis-je alors à Philotime, qu'une musique si sévere n'étoit guere propre à exciter les passions. Vous pensez donc, reprit-il en sou-

[1] Plut. pag. 1140.

riant, que les passions des Grecs n'étoient pas assez actives. La nation étoit fiere & sensible; en lui donnant de trop fortes émotions, on risquoit de pousser trop loin ses vices & ses vertus. Ce fut aussi une vue profonde dans ses Législateurs, d'avoir fait servir la musique à modérer son ardeur dans le sein des plaisirs, ou sur le chemin de la victoire. Pourquoi dès les siecles les plus reculés admit-on dans les repas l'usage de chanter les Dieux & les Héros, si ce n'est pour prévenir les excès du vin [1], alors d'autant plus funestes, que les ames étoient plus portées à la violence? Pourquoi les Généraux de Lacédémone jettent-ils parmi les soldats un certain

(1) Plut. de Mus. pag. 1146. Athen. lib. XIV, pag. 627.

nombre de Joueurs de flûte, & les font-ils marcher à l'ennemi au son de cet instrument, plutôt qu'au bruit éclatant de la trompette ? n'est-ce pas pour suspendre le courage impétueux des jeunes Spartiates, & les obliger à garder leurs rangs [1] ?

Ne soyez donc point étonné qu'avant même l'établissement de la philosophie, les Etats les mieux policés aient veillé avec tant de soin à l'immutabilité de la saine musique [2], & que depuis, les hommes les plus sages, convaincus de la nécessité de calmer, plutôt que d'exciter nos passions, aient reconnu que la musique dirigée par la philoso-

(1) Thucyd. lib. V, sect. 70. Aul. Gell. lib. I, cap. 11. Aristot. ap. eumd. ibid. Plut. de irâ, tom. 2, pag. 458. Polyb. lib. IV, pag. 289.

(2) Plut. de Mus. pag. 1146.

phie, est un des beaux présents du Ciel, une des plus belles institutions des hommes [1].

Elle ne sert aujourd'hui qu'à nos plaisirs. Vous avez pu entrevoir que sur la fin de son regne, elle étoit menacée d'une corruption prochaine, puisqu'elle acquéroit de nouvelles richesses. Polymneste, tendant ou relâchant à son gré les cordes de la lyre, avoit introduit des accords inconnus jusqu'à lui [2]. Quelques Musiciens s'étoient exercés à composer pour la flûte des airs dénués de paroles [3]; bientôt après on vit dans les

(1) Tim. Locr. ap. Plat. tom. 3, pag. 104. Plat. de Rep. lib. III, pag. 410. Diotogen. ap. Stob. pag. 251.

(2) Plut. de Mus. pag. 1141. Mém. de l'Acad. des Bell. Lettr. tom. 15, pag. 318.

(3) Plut. ibid. pag. 1134 & 1141.

jeux Pythiques des combats où l'on n'entendoit que le son de ces instruments [1] : enfin les Poètes, & sur-tout les Auteurs de cette poésie hardie & turbulente, connue sous le nom de Dithyrambique, tourmentoient à la fois la Langue, la mélodie & le rythme, pour les plier à leur fol enthousiasme [2]. Cependant l'ancien goût prédominoit encore. Pindare, Pratinas, Lamprus, d'autres Lyriques célébres, le soutinrent dans sa décadence [3]. Le premier fleurissoit lors de l'expédition de Xerxès, il y a 120 ans environ. Il vécut assez de temps pour être le témoin

(1) Pausan. lib. X, pag. 813. Mém. de l'Acad. tom. 32, pag. 444.

(2) Plat. de Leg. lib. III, tom. 2, pag. 700. Schol. Aristoph. in nub. v. 332.

(3) Plut. ibid. pag. 1143.

de

de la révolution préparée par les innovations de ses prédécesseurs, favorisée par l'esprit d'indépendance que nous avoient inspiré nos victoires sur les Perses. Ce qui l'accéléra le plus, ce fut la passion effrénée que l'on prit tout à coup pour la musique instrumentale & pour la poésie dithyrambique. La premiere nous apprit à nous passer des paroles, la seconde à les étouffer sous des ornements étrangers.

La musique, jusqu'alors soumise à la poésie [1], en secoua le joug avec l'audace d'un esclave révolté ; les Musiciens ne songerent plus qu'à se signaler par des découvertes. Plus ils multiplioient les procédés de l'art, plus ils s'écartoient de la nature [2]. La lyre & la cithare firent

(1) Prat. ap. Athen. lib. XIV, pag. 617.
(2) Tartin. Tratt. di Mus. pag. 148.

F

entendre un plus grand nombre de sons. On confondit les propriétés des genres, des modes, des voix & des instruments. Les chants, assignés auparavant aux diverses especes de poésie, furent appliqués sans choix à chacune en particulier [1]. On vit éclore des accords inconnus, des modulations inusitées, des inflexions de voix souvent dépourvues d'harmonie [2]. La loi fondamentale & précieuse du rythme fut ouvertement violée, & la même syllabe fut affectée de plusieurs sons [3]; bizarrerie qui devroit être aussi révoltante dans la musique, qu'elle le seroit dans la déclamation.

(1) Plat. de Leg. lib. III, pag. 700.
(2) Pherecr. ap. Plut. de Muf. pag. 1141.
(3) Aristoph. in Ran. v. 1349, 1390. Schol. ibid.

A l'aspect de tant de changements rapides, Anaxilas disoit, il n'y a pas long-temps, dans une de ses Comédies, que la musique, ainsi que la Libye, produisoit tous les ans quelque nouveau monstre [1].

Les principaux auteurs de ces innovations ont vécu dans le siecle dernier, ou vivent encore parmi nous; comme s'il étoit de la destinée de la musique de perdre son influence sur les mœurs, dans le temps où l'on parle le plus de philosophie & de morale. Plusieurs d'entre eux avoient beaucoup d'esprit, & de grands talents [2]. Je nommerai Mélanippide, Cinesias, Phrynis [3], Polyi-

(1) Athen. lib. XIV, pag. 623.
(2) Plat. de Leg. lib. III, pag. 700.
(3) Pherecr. ap. Plut. de Mus. pag. 1141.

F ij

dès [1] si célebre par sa Tragédie d'Iphigénie, Timothée de Milet, qui s'est exercé dans tous les genres de poésie & qui jouit encore de sa gloire dans un âge très avancé. C'est celui de tous qui a le plus outragé l'ancienne musique. La crainte de passer pour novateur l'avoit d'abord arrêté [2]; il mêla dans ses premieres compositions de vieux airs, pour tromper la vigilance des Magistrats, & ne pas trop choquer le goût qui régnoit alors; mais bientôt, enhardi par le succès, il ne garda plus de mesure.

Outre la licence dont je viens de parler, des Musiciens inquiets veulent arracher de nouveaux sons au tétra-

(1) Arist. de Poet. cap. 16, tom. 2, pag. 664.
(2) Plut. de Mus. tom. 2, pag. 1132.

corde. Les uns s'efforcent d'inférer dans le chant une suite de quarts de ton [1], ils fatiguent les cordes, redoublent les coups d'archet, approchent l'oreille pour surprendre au passage une nuance de son qu'ils regardent comme le plus petit intervalle commensurable [2]. La même expérience en raffermit d'autres dans une opinion diamétralement opposée. On se partage sur la nature du son [3], sur les accords dont il faut faire usage [4], sur les formes introduites dans le chant, sur les talents & les ouvrages de chaque chef de parti. Epigonus, Eratoclès [5], Pythagore de Za-

(1) Aristox. Harm. elem. lib. II, pag. 53.
(2) Plat. de Rep. lib. VII, pag. 531.
(3) Aristox. lib. I, pag. 3.
(4) Id. lib. II, pag. 36.
(5) Id. lib. I, pag. 5.

cynthe, Agénor de Mytilene, Antigénide, Dorion, Timothée [1], ont des disciples qui en viennent tous les jours aux mains, & qui ne se réunissent que dans leur souverain mépris pour la musique ancienne qu'ils traitent de surannée [2].

Savez-vous qui a le plus contribué à nous inspirer ce mépris ? ce sont des Ioniens [3]; c'est ce peuple qui n'a pu défendre sa liberté contre les Perses, & qui, dans un pays fertile & sous le plus beau ciel du monde [4], se console de cette perte dans le sein des arts & de la volupté. Sa musique légere, brillante, parée de graces, se ressent en

(1) Plut. de Muf. pag. 1138, &c.
(2) Id. ibid. pag. 1135.
(3) Arift. Quintil. lib. I, pag. 37.
(4) Herod. lib. I, cap. 142.

même temps de la mollesse qu'on respire dans ce climat fortuné [1]. Nous eûmes quelque peine à nous accoutumer à ses accents. Un de ces Ioniens, Timothée dont je vous ai parlé, fut d'abord sifflé sur notre théatre : mais Euripide, qui connoissoit le génie de sa nation, lui prédit qu'il régneroit bientôt sur la scene; & c'est ce qui est arrivé [2]. Enorgueilli de ce succès, il se rendit chez les Lacédémoniens avec sa cithare de onze cordes, & ses chants efféminés. Ils avoient déja réprimé deux fois l'audace des nouveaux Musiciens [3]. Aujourd'hui même, dans les pieces que l'on présente au concours, ils exi-

(1) Lucian. Harm. tom. I, pag. 851. Mém. de l'Acad. tom. 13, pag. 208.
(2) Plut. *an seni* &c. tom. 2, pag. 795.
(3) Athen. pag. 628.

gent que la modulation exécutée fur un inftrument à fept cordes, ne roule que fur un ou deux modes [1]. Quelle fut leur furprife aux accords de Timothée! quelle fut la fienne à la lecture d'un décret émané des Rois & des Ephores! On l'accufoit d'avoir, par l'indécence, la variété & la molleffe de fes chants, bleffé la majefté de l'ancienne mufique, & entrepris de corrompre les jeunes Spartiates. On lui prefcrivoit de retrancher quatre cordes de fa lyre, en ajoutant qu'un tel exemple devoit à jamais écarter les nouveautés qui donnent atteinte à la févérité des mœurs [2]. Il faut obferver que le décret eft à-peu-près du temps

(1) Plut. de Muf. pag. 1142.
(2) Boeth. ap. Bull. in Theon. Smyrn. pag. 295.

où les Lacédémoniens remporterent à Ægos-Potamos cette célebre victoire qui les rendit maîtres d'Athenes.

Parmi nous, des ouvriers, des mercénaires décident du fort de la musique; ils rempliffent le théatre, affiftent aux combats de mufique, & fe conftituent les arbitres du goût. Comme il leur faut des fecouffes plutôt que des émotions, plus la mufique devint hardie, enluminée, fougueufe, plus elle excita leurs tranfports [1]. Des philofophes eurent beau s'écrier [2] qu'adopter de pareilles innovations, c'étoit ébranler les fondements de l'Etat [a];

(1) Arift. de Rep. lib. VIII, pag. 458 & 459.
(2) Plat. de Rep. lib. IV, pag. 424.
(a) Pour juftifier cette expreffion, il faut fe rappeller l'extrême licence qui, du temps de Platon, régnoit dans la plûpart des Républiques de la Grece.

envain les auteurs dramatiques percerent de mille traits ceux qui cher-

Après avoir altéré les institutions dont elle ignoroit l'objet, elle détruisit par des entreprises successives les liens les plus sacrés du Corps politique. On commença par varier les chants consacrés au culte des Dieux, on finit par se jouer des sermens faits en leur présence. (Plat. de Leg. lib. III, pag. 701.) A l'aspect de la corruption générale, quelques Philosophes ne craignirent pas d'avancer que dans un Etat qui se conduit encore plus par les mœurs que par les loix, les moindres innovations sont dangereuses, parcequ'elles en entraînent bientôt de plus grandes. Aussi n'est-ce pas à la musique seule qu'ils ordonnerent de ne pas toucher; la défense devoit s'étendre aux jeux, aux spectacles, aux exercices du Gymnase, &c. (Plat. de Rep. lib. IV, pag. 424. de Leg. lib. VII, pag. 797.) Au reste ces idées avoient été empruntées des Egyptiens. Ce peuple, ou plutôt ceux qui le gouvernoient, jaloux de maintenir leur autorité, ne conçurent pas d'autre moyen, pour réprimer l'inquiétude des esprits, que de les arrêter dans leurs premiers écarts. De là ces loix qui défendoient aux artistes de prendre le moindre essor, & les obligeoient à copier servilement ceux qui les avoient précédés. (Plat. de Leg. lib. II, pag. 656.)

choient à les introduire [1]. Comme ils n'avoient point de décret à lancer en faveur de l'ancienne musique, les charmes de son ennemie ont fini par tout subjuguer. L'une & l'autre ont eu le même sort que la vertu & la volupté, quand elles entrent en concurrence.

Parlez de bonne foi, dis-je alors à Philotime; n'avez-vous pas quelquefois éprouvé la séduction générale ? Très souvent, répondit-il ; je conviens que la musique actuelle est supérieure à l'autre par ses richesses & par ses agréments. Mais je soutiens qu'elle n'a pas d'objet moral. J'estime dans

(1) Aristoph. in Nub. v. 965. in Ran. v. 1339. Schol. ibid. Prat. ap. Ahen. lib. XIV, pag. 617. Pherecr. ap. Plut. de Mus. pag. 1141.

les productions des Anciens un Poète qui me fait aimer mes devoirs ; j'admire dans celles des Modernes un Muſicien qui me procure du plaiſir. Et ne penſez-vous pas, repris-je avec chaleur, qu'on doit juger de la muſique par le plaiſir qu'on en retire [1] ?

Non, ſans doute, répliqua-t-il, ſi ce plaiſir eſt nuiſible, ou s'il en remplace d'autres moins vifs, mais plus utiles. Vous êtes jeune & vous avez beſoin d'émotions fortes & fréquentes [2]. Cependant, comme vous rougiriez de vous y livrer, ſi elles n'étoient pas conformes à l'ordre, il eſt viſible que vous devez ſoumettre à l'examen de la raiſon vos plaiſirs & vos peines, avant que

(1) Plat. de Leg. lib. II, pag. 668.
(2) Id. ibid. pag. 664.

d'en faire la regle de vos jugements & de votre conduite.

Je crois devoir établir ce principe : un objet n'est digne de notre empressement que, lorsqu'au-delà des agréments qui le parent à nos yeux, il renferme en soi une bonté, une utilité réelle[1]. Ainsi la Nature, qui veut nous conduire à ses fins par l'attrait du plaisir, & qui jamais ne borna la sublimité de ses vues à nous procurer des sensations agréables, a mis dans les aliments une douceur qui nous attire, & une vertu qui opere la conservation de notre espece. Ici le plaisir est un premier effet, & devient un moyen pour lier la cause à un second effet plus noble, que le premier. Il peut arriver que la

(1) Id. ibid. pag. 667.

nourriture étant également faine, & le plaifir également vif, l'effet ultérieur foit nuifible; enfin fi certains aliments propres à flatter le goût, ne produifoient ni bien ni mal, le plaifir feroit paffager & n'auroit aucune fuite. Il réfulte de-là que c'eft moins par le premier effet, que par le fecond, qu'il faut décider fi nos plaifirs font utiles, funeftes ou indifférents.

Appliquons ce principe. L'imitation que les arts ont pour objet, nous affecte de diverfes manieres; tel eft fon premier effet. Il en exifte quelquefois un fecond plus effentiel, fouvent ignoré du fpectateur & de l'Artifte lui-même; elle modifie l'ame[1] au point de la plier infenfiblement à des habitudes qui l'em-

(1) Ariftot. de Rep. lib. VIII, pag. 455.

belliffent ou la défigurent. Si vous n'avez jamais réfléchi fur l'immenfe pouvoir de l'imitation, confidérez jufqu'à quelle profondeur deux de nos fens, l'ouie & la vue, tranfmettent à notre ame les impreffions qu'ils reçoivent; avec quelle facilité un enfant entouré d'efclaves copie leurs difcours & leurs geftes, s'approprie leurs inclinations & leur baffeffe [1].

Quoique la peinture n'ait pas, à beaucoup près, la même force que la réalité, il n'en eft pas moins vrai que fes tableaux font des fcenes où j'affifte, fes images des exemples qui s'offrent à mes yeux. La plûpart des fpectateurs n'y cherchent que la fidélité de l'imitation, & l'attrait d'une fenfation paffa-

[1] Plat. de Rep. lib. III, pag. 305.

gere. Mais les philofophes y découvrent fouvent, à travers les preftiges de l'art, le germe d'un poifon caché. Il femble à les entendre que nos vertus font fi pures ou fi foibles, que le moindre fouffle de la contagion peut les flétrir ou les détruire. Auffi en permettant aux jeunes gens de contempler à loifir les tableaux de Denys, les exhortent-ils à ne pas arrêter leurs regards fur ceux de Paufon, à les ramener fréquemment fur ceux de Polygnote [1]. Le premier a peint les hommes tels que nous les voyons; fon imitation eft fidelle, agréable à la vue, fans danger, fans utilité pour les mœurs. Le fecond, en don-

(1) Ariftot. de Rep. lib. VIII, cap. 5, pag. 455. Id. de Poet. cap. 2, tom. 2, pag. 653.

nant à ses personnages des caracteres & des fonctions ignobles, a dégradé l'homme; il l'a peint plus petit qu'il n'est : ses images ôtent à l'héroïsme son éclat, à la vertu sa dignité. Polygnote en représentant les hommes plus grands & plus vertueux que nature, éleve nos pensées & nos sentiments vers des modeles sublimes, & laisse fortement empreinte dans nos ames l'idée de la beauté morale, avec l'amour de la décence & de l'ordre.

Les impressions de la musique sont plus immédiates, plus profondes & plus durables que celles de la peinture [1]; mais ses imitations, rarement d'accord avec nos vrais besoins, ne sont presque plus instructives. Et en

[1] Arist. de Rep. lib. VIII, pag. 455.

effet quelle leçon me donne ce joueur de flûte, lorsqu'il contrefait sur le théatre le chant du rossignol [1] & dans nos jeux les sifflements d'un serpent [2]; lorsque dans un morceau d'exécution il vient heurter mon oreille d'une multitude de sons, rapidement accumulés l'un sur l'autre [3]? J'ai vu Platon demander ce que ce bruit signifioit, & pendant que la plûpart des spectateurs applaudissoient avec transport aux hardiesses du Musicien [4], le taxer d'ignorance & d'ostentation; de l'une, parcequ'il n'avoit aucune notion de la vraie beauté; de l'autre, parcequ'il

(1) Aristoph. in Av. v. 223.
(2) Strab. lib. IX, pag. 412.
(3) Plat. de Legib. lib. II, pag. 669.
(4) Aristot. de Rep. lib. VIII, cap. 6, pag. 457.

n'ambitionnoit que la vaine gloire de vaincre une difficulté [a].

Quel effet encore peuvent opérer des paroles qui, traînées à la suite du chant, brisées dans leur tissu, contrariées dans leur marche, ne peuvent partager l'attention que les inflexions & les agréments de la voix fixent uniquement sur la mélodie ? Je parle surtout de la musique qu'on entend au

―――――――――――――――

(a) Voici une remarque de Tartini : La musique n'est plus que l'art de combiner des sons; il ne lui reste que sa partie matérielle, absolument dépouillée de l'esprit dont elle étoit autrefois animée. En secouant les regles qui dirigeoient son action sur un seul point, elle ne l'a plus exercée que sur des généralités. Si elle me donne des impressions de joie ou de douleur, elles sont vagues & incertaines. Or l'effet de l'art n'est entier que lorsqu'il est particulier & individuel. (Tartin. Tratt. di Muf. pag. 141.)

théatre ¹ & dans nos jeux. Car dans plusieurs de nos cérémonies religieuses elle conserve encore son ancien caractere.

En ce moment des chants mélodieux frapperent nos oreilles. On célébroit ce jour là une fête en l'honneur de Thésée ². Des chœurs composés de la plus brillante jeunesse d'Athenes, se rendoient au temple de ce Héros. Ils rappelloient sa victoire sur le Minotaure, son arrivée dans cette ville, & le retour des jeunes Athéniens dont il avoit brisé les fers. Après les avoir écoutés avec attention, je dis à Philotime : Je ne sais si c'est la poésie, le chant, la précision du rythme, l'in-

(1) Plut. de Musf. tom. 2, pag. 1136.
(2) Plut. in Thef. tom. 1, pag. 17.

térêt du sujet, ou la beauté ravissante des voix [1] que j'admire le plus. Mais il me semble que cette musique remplit & éleve mon ame. C'est, reprit vivement Philotime, qu'au lieu de s'amuser à remuer nos petites passions, elle va réveiller jusqu'au fond de nos cœurs les sentimens les plus honorables à l'homme, les plus utiles à la société, le courage, la reconnoissance, le devouement à la patrie ; c'est que de son heureux assortiment avec la poésie, le rythme & tous les moyens dont vous venez de parler, elle reçoit un caractere imposant de grandeur & de noblesse ; qu'un tel caractere ne manque jamais son effet, & qu'il attache d'autant plus ceux qui sont faits

[1] Xenoph. memor. lib. III, cap. 3, edit. Oxon.

pour le saisir, qu'il leur donne une plus haute opinion d'eux-mêmes. Et voilà ce qui justifie la doctrine de mon Maître. Souffrez que je vous développe en peu de mots une de ses idées qu'il se contenta hier de nous indiquer. Mais j'ai besoin de votre indulgence pour l'expression : s'il falloit conserver à ses pensées les charmes dont il sait les embellir, ce seroit aux Graces à tenir le pinceau.

Platon, convaincu sans doute que l'imitation aveugle est le mobile secret de la plûpart de nos actions, voudroit, à l'exemple de quelques philosophes, que les arts, les jeux, les spectacles, tous les objets, s'il étoit possible, n'offrissent que des tableaux où brilleroient la décence, l'ordre & l'harmonie [1].

(1) Plat. de Rép. lib. III, pag. 401.

Ainsi les jeunes citoyens, de toutes parts entourés & assaillis des images de la beauté, & vivant au milieu de ces images comme dans un air pur & serein, s'en pénétreroient jusqu'au fond de l'ame, & par une sorte d'instinct les reproduiroient dans leurs paroles & dans leur conduite. Nourris depuis leur enfance de ces semences divines, on les verra s'effaroucher au premier aspect du vice, parcequ'ils n'y reconnoîtront pas l'empreinte auguste & sacrée qu'ils ont dans le cœur ; tressaillir à la voix de la raison & de la vertu, parcequ'elles leur apparoîtront sous des traits connus & familiers ; aimer enfin la beauté avec tous les transports, mais sans aucun des excès de l'amour.

Ah, que nos artistes sont éloignés

d'atteindre à la hauteur de ces idées ! Peu satisfaits d'avoir anéanti les propriétés affectées aux différentes parties de la musique, ils violent encore les regles des convenances les plus communes. Déja la danse, soumise à leurs caprices, devient tumultueuse, impétueuse, quand elle devoit être grave & décente; déja on insere dans les entre-actes de nos tragédies des fragments de poésie & de musique étrangers à la piece, & les chœurs ne se lient plus à l'action [1].

Je ne dis pas que de pareils désordres soient la cause de notre corruption; mais ils l'entretiennent & la fortifient. Ceux qui les regardent comme indifférents, ne savent pas

[1] Aristot. de Poet. cap. 18, tom. 2, pag. 666.

qu'on maintient la regle autant par les rites & les manieres, que par les principes; que les mœurs ont leurs formes comme les loix, & que le mépris des formes détruit peu à peu tous les liens qui uniffent les hommes.

On doit reprocher encore à la mufique actuelle cette douce molleffe, ces fons enchanteurs qui tranfportent la multitude, & dont l'expreffion, n'ayant pas d'objet déterminé, eft toujours interpretée en faveur de la paffion dominante. Leur unique effet eft d'énerver de plus en plus une nation où les ames fans vigueur, fans caractere, ne font diftinguées que par les differents degrés de leur pufillanimité.

Mais, dis-je à Philotime, puifque l'ancienne mufique a de fi grands avantages, & la moderne de fi grands agré-

ments, pourquoi n'a-t-on pas essayé de les concilier ? Je connois un Musicien nommé Télésias, me répondit-il, qui en forma le projet il y a quelques années [1]. Dans sa jeunesse, il s'étoit nourri des beautés séveres qui regnent dans les ouvrages de Pindare & de quelques autres Poètes lyriques. Depuis, entraîné par les charmes qui brillent dans les productions de Philoxene, de Timothée & des Poètes modernes, il voulut rapprocher ces différentes manieres. Mais malgré ses efforts, il retomboit toujours dans celle de ses premiers maîtres, & ne retira d'autre fruit de ses veilles que de mécontenter les deux partis.

Non, la musique ne se relevera

[1] Plut. de Mus. pag. 1142.

plus de sa chute. Il faudroit changer nos idées & nous rendre nos vertus. Or il est plus difficile de réformer une nation que de la policer. Nous n'avons plus de mœurs, ajouta-t-il, nous aurons des plaisirs. L'ancienne musique convenoit aux Athéniens vainqueurs à Marathon ; la nouvelle à des Athéniens vaincus à Ægos-Potamos.

Je n'ai plus qu'une question à vous faire, lui dis-je : pourquoi apprendre à votre Eleve un art si funeste ? à quoi sert-il en effet ? A quoi il sert, reprit-il en riant ? de hochet aux enfants de tout âge, pour les empêcher de briser les meubles de la maison ? Elle occupe ceux dont l'oisiveté seroit à craindre dans un Gouvernement tel

―――――――――
(1) Arist. de Rép. lib. VIII, cap. 6.

que le nôtre ; elle amufe ceux qui, n'étant redoutables que par l'ennui qu'ils traînent avec eux, ne favent à quoi dépenfer leur vie.

Lyfis apprendra la mufique, parceque, deftiné à remplir les premieres places de la République, il doit fe mettre en état de donner fon avis fur les pieces que l'on préfente au concours, foit au théatre, foit aux combats de mufique. Il connoîtra toutes les efpeces d'harmonie, & n'accordera fon eftime qu'à celles qui pourront influer fur fes mœurs [1]. Car malgré fa dépravation, la mufique peut nous donner encore quelques leçons utiles [2]. Ces procédés pénibles, ces chants de diffi-

(1) Arift. de Rep. lib. VIII, cap. 7.
(2) Id. cap. 6, pag. 456.

cile exécution., qu'on se contentoit d'admirer autrefois dans nos spectacles, & dans lesquels on exerce si laborieusement aujourd'hui les enfants [1], ne fatigueront jamais mon Eleve. Je mettrai quelques instruments entre ses mains, à condition qu'il ne s'y rendra jamais aussi habile que les maîtres de l'art. Je veux qu'une musique choisie remplisse agréablement ses loisirs, s'il en a ; le délasse de ses travaux, au lieu de les augmenter, & modere ses passions s'il est trop sensible [2]. Je veux enfin qu'il ait toujours cette maxime devant les yeux, que la musique nous appelle au plaisir, la philosophie à la vertu ; mais que c'est par le plai-

(1) Id. ibid. pag. 457.
(2) Id. cap. 7, pag. 458.

sir & par la vertu que la Nature nous invite au bonheur[1].

[1] Id. cap. 5, pag. 454.

FIN.

Fautes à corriger.

Page 9, *ligne* 5, Socrates, *lif.* Socrate.
Page 57, *note* (1), Aritoph. *lif.* Ariftoph.

www.ingramcontent.com/pod-product-compliance
Lightning Source LLC
Chambersburg PA
CBHW071406220526
45469CB00004B/1184